Thyra Schmidt

Über Diebe und die Liebe.
On Thieves and Love.

edition cantz

Über Diebe und die Liebe.

Er kommt zurück,
um sich zu vergewissern,
dass sie beide
sich später
zufällig
treffen werden.

Sie versteht
seinen Blick.

Und
zwei Jahre später wird sie ihn
auf diesen Moment ansprechen.

Im Winter
gehen beide
zusammen auf Umwegen
durch die Stadt,
nur um
das Gespräch
nicht enden zu lassen.
Sie verabreden sich
für den 14. Juli.

Es folgen
getrennte Reisen ins Ausland.

Ein unerwarteter Anruf
am Düsseldorfer Flughafen.

Ungarn.

Den unaussprechlichen
Namen des Weines
hat er sich gemerkt.

Zwei Monate später
schmeckt er ihnen nicht.

Sie ist in Hamburg,
als sein Vater stirbt.

Ein Konzert.
Ihm gefällt ihr eleganter Gang.
Er fährt nicht mehr nach Hause.
Der Hausschlüssel
findet sich
am nächsten Tag
hinter einem Sofa wieder.

Eine gemeinsame
Taxifahrt
im Dezember
beendet
vorläufig
ihre Verbindung.

Nächstes Jahr.
Eine Postkarte: Das Licht,
in dem sie stehen, zieht sich
zusammen und verschwindet.

Diese Augen!
Dieses Lächeln!

Keine Zeit.

Der Sommer naht.
Sie hat das Gefühl,
er will ihr etwas sagen, doch
die Gelegenheit ergreift er nicht.
Im Spätsommer verletzt er sich,
wovon sie erst
ein Jahr später erfährt.

Im Herbst wieder
ein Todesfall –
sie fährt
nach Hamburg.

Beide verlassen den Raum und
gehen in getrennte Richtungen.

Auf einer Party,
kurz vor Weihnachten,
tanzen sie
noch spät zusammen.

Anfang des Jahres quält ihn
seine Unentschlossenheit.

Im März ein Geständnis –
sie kann ihn beruhigen.

Fußball.
Sie strahlt!

An zwei aufeinander folgenden
Abenden wechseln sie die Lokale.

Er will nicht glauben,
dass es ihr gut geht.
Allmählich
wird er zu ihrer Muse.
Eine männliche
Muse? – fragt er sie
ein Jahr später.

Dezember.
Eine SMS auf Italienisch.
Ein kurzes Treffen
auf einen Drink.

Silvester
ist bereits einige Tage vorbei,
doch gefühlt befindet er sich
noch im letzten Jahr.
Die Verabredung am ersten
März muss sie absagen.

Es ist im Mai,
als er sie plötzlich entdeckt
und auf ein Bier einlädt.
Er küsst sie. Er kränkt sie.
Sie wird ihm verzeihen.

Eine Vorspeise
in einem Lokal.
Wer bereits alles hat, kann
sich nicht mehr entscheiden?
Hinter der Autoscheibe
sieht sie ihn lächeln.

Sommer.
Er zahlt den teuren Eintritt,
doch sie bleiben nicht lange.
Am Fluss ist es viel schöner.
Angenehmer Wind auf der Haut.

Fünf Tage später
kocht sie für ihn.
Nach fünf Jahren
erscheint er
immer noch in ihren Träumen.
Nach drei Jahren
liebt er sie.

November.
Er überrascht sie.
Die Nacht ist kurz. Frühmorgens
reist er nach England.

Januar.
Eine zufällige Begegnung an
der Haltestelle, wenige Tage vor
ihrer Abreise nach São Paulo.
Versteht sie seinen Blick?
Ein Foto, das nicht viel verrät.

Eine Postkarte: Danke für
all die ...

30. März:
Angenehmer Wind auf der Haut.

Juni.
Sie ist wieder zu Hause.
Wo sie sei, fragt er am Telefon.
Er ist im Ausland.

Juli.
Sie schaut auf den Fluss,
während
sie ihn anruft — eine Woche
bevor sie ans Meer reist.

Versprechen, die sich nicht mehr
einlösen lassen, häufen sich.

Sie lässt sich nicht umarmen.
Sie lächelt auch nicht mehr.

Einige Wochen später
erkennt sie ihn nicht.

Sie öffnet das Fenster,
er dreht sich zu ihr um.

Drei Tage später muss er sie
zweimal bitten, ehe
sie sich auf den Weg macht.
Sie bleibt auf Distanz.
Sein Verhalten
kann sie nicht deuten.
Sie erzählen sich viel – jeder
von seiner Vergangenheit.
Ihm gefällt
ihr lässig-eleganter Gang.
Sie sagt
nicht das, an was sie denkt.

An der nächsten Kreuzung
verabschiedet er sich herzlich,
aber schnell,
und sie bleibt verwirrt stehen.

Am Montag oder Dienstag
geht keiner ran,
am Dienstag oder Mittwoch
geht einer ran oder ruft zurück.
Am Donnerstag könnte man sich
entgegenkommen. Die Ewigkeit
wird vorweggenommen.

Nächstes Jahr.
Wann auch
immer,
an dem Tag
hat sie keine Zeit.
Sie erscheint unangekündigt.

Erster Traum:
Am Strand.
Das kurze, gelbblonde Haar
steht ihm nicht.
Sie vergisst, was er antwortet.

Keine Post mehr aus São Paulo.

Sie beobachtet ihn
aus der Ferne.

Sie liebt
den Klang
seiner Stimme.

Sie errötet.
Da ist er ja! – denkt sie oder
spricht sie laut.

Zweiter Traum:
Im Freien.
Obwohl sie neben ihm steht,
sieht er sie nicht.

Kurz vor Frühlingsbeginn.
Er geht nicht,
ohne sich zu vergewissern,
dass sie beide
sich später
zufällig
treffen werden.

Dritter Traum:
In einem Garten.
Sie stellt entsetzt fest,
dass ein Kameramann
alles aufnimmt,
rennt davon,
springt
hinter die Kulisse und
bleibt erst wieder stehen,
als sie sich außerhalb
des Blickwinkels
der Kamera befindet.

Gedanken im Flugzeug:
Über das Ende
wurde nie gesprochen.

Wieder Sommer.
Ist sie gewachsen?
Seit dem ersten Moment kommt
er nicht mehr von ihr los.
Als sein Blick sie trifft,
unterbricht sie ihre Erzählung.

Sie kennen sich.

On Thieves and Love.

He returns
to assure himself
that they
will meet each other
later
by chance.

She understands
his look.

And
two years later, she will confront
him with this moment.

In winter,
they wander together
through the city,
just
to stop
the conversation
from ending.
They arrange to
meet on July 14.

This is followed
by separate trips abroad.

An unexpected phone call
at the Düsseldorf airport.

Hungary.

He has memorised
the unpronounceable
name of the wine.

Two months later
they don't like how it tastes.

She is in Hamburg
when his father passes away.

A concert.
He likes her elegant gait.
He does not go home.
The following day,
the house key
will be found
behind a sofa.

A taxi ride
together
in December
marks
the end of their contact
for the time being.

The following year.
A postcard: The pool of light
where they stand
shrinks and disappears.

Those eyes!
That smile!

 No time.

Summer approaches.
She has a feeling he wants
to tell her something, but
he doesn't take the opportunity.
In late summer he hurts himself,
which she will only find out
one year later.

In fall,
another death –
she travels
to Hamburg.

Both leave the room and
walk in different directions.

At a party,
just before Christmas,
they dance
together until late.

At the beginning of the year
he is tormented by his indecision.

In March, a confession —
she can soothe him.

Football.
She beams!

On two subsequent nights,
they change restaurants.

He doesn't want to believe
that she feels fine.
Gradually,
he becomes her muse.
A male
muse? — he asks her,
one year later.

December.
A text message in Italian.
A brief meeting
for a drink.

New Year's Eve
ended several days ago,
but he still feels
like it's last year.
She has to cancel the date
on March 1.

It is May
when he spots her suddenly
and invites her to have a beer.
He kisses her. He offends her.
She will forgive him.

An appetiser
in a restaurant.
The ones who have everything
can no longer decide?
Through the windshield
she sees him smiling.

Summer.
He pays the high entrance fee,
but they do not stay long.
It is more beautiful at the river.
Pleasant breeze on the skin.

Five days later,
she cooks for him.
After five years,
he still appears
in her dreams.
After three years,
he loves her.

November.
He surprises her.
The night is short. Early in the
morning, he travels to England.

January.
A chance encounter at the bus
stop, a few days before she
leaves for São Paulo.
Does she understand his look?
A photograph that does not
reveal much.
A postcard: Thanks for
all the …

March 30:
Pleasant breeze on the skin.

June.
She is home again.
He asks on the phone
where she is. He is abroad.

July.
She is looking at the river
while
she calls him — one week
before she travels to the ocean.

Promises that can no longer
be kept are piling up.

She doesn't let him embrace her.
She doesn't smile anymore, either.

A few weeks later,
she does not recognise him.

She opens the window,
he turns to her.

Three days later
he has to ask her twice
before she sets out.
She keeps her distance.
She cannot interpret
his behaviour.
They tell each other
very much — each of
his or her own past.
He likes her easy, elegant gait.
She does not say
what's in her mind.

At the next intersection,
he bids her a warm but
hasty farewell,
and she stands still, confused.

On Monday or Tuesday
no one answers,
on Tuesday or Wednesday
someone answers or calls back.
On Thursday
they were able to come together.
Eternity is anticipated.

The following year.
She does not have
time
that day,
any time.
She appears unannounced.

First dream:
On the beach.
The short, light blond hair
does not suit him.
She forgets what he replies.

No more mail from São Paulo.

She observes him
from afar.

She loves
the sound
of his voice.

She blushes.
There he is! – she thinks, or
says aloud.

Second dream:
Outdoors.
Although she is standing next
to him, he does not see her.

Just before spring.
He does not go
without assuring himself
that they
will meet each other
later
by chance.

Third dream:
In a garden.
To her dismay,
she realises
that a cameraman
is recording everything,
runs away,
jumps
behind the set, and doesn't stop
until
she is out
of the frame.

Thoughts on the airplane:
They never spoke
about the end.

Summer again.
Has she grown?
From the first moment,
he cannot get away from her.
When his eyes meet her,
she interrupts her story.

They know each other.

Künstlerbuch / Artist's book

»Über Diebe und die Liebe.« wurde von Thyra Schmidt erstmals 2013
unter dem Titel »Staccato.« verfasst und auf Litfaßsäulen im öffentlichen
Raum plakatiert. /
»On Thieves and Love.« by Thyra Schmidt was first released in 2013
under the title »Staccato.« and was mounted on public advertising columns.

Weitere Informationen / Further information: www.thyraschmidt.de

Gestaltung / Book design: Thyra Schmidt
Englische Übersetzung / English translation: Enrico Nake
Herstellung / Production: Dr. Cantz'sche Druckerei Medien GmbH

© 2019 Thyra Schmidt und / and edition cantz
© VG Bild-Kunst, Bonn 2019 für / for Thyra Schmidt

ISBN 978-3-947563-67-8
Printed in Germany

Bibliografische Information der Deutschen Nationalbibliothek:
Die Deutsche Nationalbibliothek verzeichnet diese Publikation in der
Deutschen Nationalbibliografie; detaillierte bibliografische Daten sind
im Internet über http://dnb.dnb.de abrufbar.

Förderung / Financial support

STIFTUNG KUNSTFONDS